LE
CHEF D'ORCHESTRE

THÉORIE DE SON ART

EXTRAIT
DU GRAND TRAITÉ D'INSTRUMENTATION ET D'ORCHESTRATION MODERNES

PAR

HECTOR BERLIOZ

DEUXIÈME ÉDITION

PRIX NET : 2 FRANCS

HENRY LEMOINE & C^{IE}
17, RUE PIGALLE, PARIS. — BRUXELLES, RUE DE L'HÔPITAL, 44

Reproduction et traduction réservées

LE
CHEF D'ORCHESTRE
THÉORIE DE SON ART

PARIS. — IMPRIMERIE GEORGES PETIT
12, RUE GODOT-DE-MAUROI, 12

LE
CHEF D'ORCHESTRE

THÉORIE DE SON ART

EXTRAIT

DU GRAND TRAITÉ D'INSTRUMENTATION ET D'ORCHESTRATION MODERNES

PAR

HECTOR BERLIOZ

DEUXIÈME ÉDITION

PRIX NET : 2 FRANCS

HENRY LEMOINE & C^{IE}
17, RUE PIGALLE, PARIS. — BRUXELLES, RUE DE L'HÔPITAL, 44

Reproduction et traduction réservées

LE
CHEF D'ORCHESTRE
THÉORIE DE SON ART

EXTRAIT

DU GRAND TRAITÉ D'INSTRUMENTATION ET D'ORCHESTRATION MODERNES

PAR

HECTOR BERLIOZ

La Musique paraît être le plus exigeant des arts, le plus difficile à cultiver, et celui dont les productions sont le plus rarement présentées dans les conditions qui permettent d'en apprécier la valeur réelle, d'en voir clairement la physionomie, d'en découvrir le sens intime et le véritable caractère.

De tous les artistes producteurs, le compositeur est à peu près le seul, en effet, qui dépende d'une foule d'intermédiaires, placés entre le public et lui; intermédiaires intelligents ou stupides, dévoués ou hostiles, actifs ou inertes, pouvant, depuis le premier jusqu'au dernier, contribuer au rayonnement de son œuvre ou la défigurer, la calomnier, la détruire même complètement.

On a souvent accusé les chanteurs d'être les plus dan-

gereux de ces intermédiaires ; c'est à tort, je le crois. Le plus redoutable, à mon sens, c'est le chef d'orchestre. Un mauvais chanteur ne peut gâter que son propre rôle, le chef d'orchestre incapable ou malveillant ruine tout. Heureux encore doit s'estimer le compositeur quand le chef d'orchestre entre les mains duquel il est tombé n'est pas à la fois incapable et malveillant ; car rien ne peut résister à la pernicieuse influence de celui-ci. Le plus merveilleux orchestre est alors paralysé, les plus excellents chanteurs sont gênés et engourdis, il n'y a plus ni verve ni ensemble ; sous une pareille direction, les plus nobles hardiesses de l'auteur semblent des folies, l'enthousiasme voit son élan brisé, l'inspiration est violemment ramenée à terre, l'ange n'a plus d'ailes, l'homme de génie devient un extravagant ou un crétin, la divine statue est précipitée de son piédestal et traînée dans la boue ; et, qui pis est, le public, et des auditeurs même doués de la plus haute intelligence musicale, sont dans l'impossibilité, s'il s'agit d'un ouvrage nouveau qu'ils entendent pour la première fois, de reconnaître les ravages exercés par le chef d'orchestre, de découvrir les sottises, les fautes, les crimes qu'il commet.

Si l'on aperçoit clairement certains défauts de l'exécution, ce n'est pas lui, ce sont ses victimes qu'on en rend en pareil cas responsables. S'il a fait manquer l'entrée des choristes dans un final, s'il a laissé s'établir un balancement discordant entre le chœur et l'orchestre, ou entre les deux côtés extrêmes du groupe instrumental, s'il a précipité follement un mouvement, s'il l'a laissé s'alanguir outre mesure, s'il a interrompu un chanteur avant la fin d'une période, on dit : les chœurs sont détestables, l'orchestre n'a pas d'aplomb, les violons ont défiguré le dessin principal, tout le monde a manqué de verve, le ténor s'est trompé, il ne savait pas son rôle, l'harmonie est confuse, l'auteur ignore l'art d'accompagner les voix, etc., etc.

Ce n'est guère qu'en écoutant les chefs-d'œuvre déjà connus et consacrés, que les auditeurs intelligents peuvent

découvrir le vrai coupable et faire la part de chacun ; mais le nombre de ceux-ci encore est si restreint, que leur jugement reste de peu de poids et que le mauvais chef d'orchestre, en présence du même public qui sifflerait impitoyablement l'*accident de voix* d'un bon chanteur, trône, avec tout le calme d'une mauvaise conscience, dans sa scélératesse et son ineptie.

Heureusement je m'attaque ici à une exception : le chef d'orchestre capable ou non, mais malveillant, est assez rare.

Le chef d'orchestre plein de bon vouloir, mais incapable, est au contraire fort commun. Sans parler des innombrables médiocrités dirigeant des artistes qui, bien souvent, leur sont supérieurs, un auteur, par exemple, ne peut guère être accusé de conspirer contre son propre ouvrage ; combien y en a-t-il, pourtant, qui s'imaginant savoir conduire, abîment innocemment leurs meilleures partitions.

Beethoven, dit-on, gâta plus d'une fois l'exécution de ses Symphonies qu'il voulait diriger, même à l'époque où sa surdité était devenue presque complète. Les musiciens, pour pouvoir marcher ensemble, convinrent enfin de suivre de légères indications de mouvement que leur donnait le Concert-Meister (1er Violon-Leader) et de ne point regarder le bâton de Beethoven. Encore faut-il savoir que la direction d'une symphonie, d'une ouverture ou de toute autre composition dont les mouvements restent longtemps les mêmes, varient peu et sont rarement nuancés, est un jeu en comparaison de celle d'un opéra, ou d'une œuvre quelconque où se trouvent des récitatifs, des airs et de nombreux dessins d'orchestre précédés de silences non mesurés. L'exemple de Beethoven, que je viens de citer, m'amène à dire tout de suite que si la direction d'un orchestre me paraît fort difficile pour un aveugle, elle est sans contredit impossible pour un sourd, quelle qu'ait pu être d'ailleurs son habileté technique avant de perdre le sens de l'ouïe.

Le chef d'orchestre doit *voir* et *entendre*, il doit être *agile*

et *rigoureux*, connaître la *composition*, la *nature* et l'*étendue* des instruments, savoir lire la partition et posséder, en outre du talent spécial dont nous allons tâcher d'expliquer les qualités constitutives, d'autres dons presque indéfinissables, sans lesquels un lien invisible ne peut s'établir entre lui et ceux qu'il dirige, la faculté de leur transmettre son sentiment lui est refusée et, par suite, le pouvoir, l'empire, l'action directrice lui échappent complètement. Ce n'est plus alors un chef, un directeur, mais un simple batteur de mesure, en supposant qu'il sache la battre et la diviser régulièrement.

Il faut qu'on sente qu'il sent, qu'il comprend, qu'il est ému ; alors son sentiment et son émotion se communiquent à ceux qu'il dirige, sa flamme intérieure les échauffe, son électricité les électrise, sa force d'impulsion les entraîne ; il projette autour de lui les irradiations vitales de l'art musical. S'il est inerte et glacé, au contraire, il paralyse tout ce qui l'entoure ; comme ces masses flottantes des mers polaires, dont on devine l'approche au refroidissement subit de l'air.

Sa tâche est complexe. Il a non seulement à diriger, dans le sens des intentions de l'auteur, une œuvre dont la connaissance est déjà acquise aux exécutants, mais encore à donner à ceux-ci cette connaissance, quand il s'agit d'un ouvrage nouveau pour eux. Il a à faire la critique des erreurs et des défauts de chacun pendant les répétitions, et à organiser les ressources dont il dispose, de façon à en tirer le meilleur parti le plus promptement possible ; car, dans la plupart des villes de l'Europe aujourd'hui, l'art musical est si mal partagé, les exécutants sont si mal payés, les nécessités des études sont si peu comprises, que l'*emploi du temps* doit être compté parmi les exigences les plus impérieuses de l'*art du chef d'orchestre*. Voyons en quoi consiste la partie mécanique de cet art.

Le talent du *batteur de mesure*, sans demander de bien hautes qualités musicales, est encore assez difficile à acquérir, et très peu de gens le possèdent réellement. Les signes que le conducteur doit faire, bien qu'assez simples

en général, se compliquent néanmoins dans certains cas par la division et même la *subdivision* des temps de la mesure.

Le chef, avant tout, est tenu de posséder une idée nette des principaux traits et du caractère de l'œuvre dont il va diriger l'exécution ou les études, pour pouvoir, sans hésitation ni erreur, déterminer dès l'abord les mouvements voulus par le compositeur. S'il n'a pas été à même de recevoir directement de celui-ci ses instructions, ou si les mouvements n'ont pu lui être transmis par la tradition, il doit recourir aux indications du métronome et les bien étudier, la plupart des maîtres ayant aujourd'hui le soin de les écrire en tête et dans le courant de leurs morceaux.

Je ne veux pas dire par là qu'il faille imiter la régularité mathématique du métronome, toute musique exécutée de la sorte serait d'une raideur glaciale, et je doute même qu'on puisse parvenir à observer pendant un certain nombre de mesures cette plate uniformité. Mais le métronome n'en est pas moins excellent à consulter pour connaître le premier mouvement et ses altérations principales.

Si le chef d'orchestre ne possède ni les instructions de l'auteur, ni la tradition, ni les indications métronomiques, ce qui arrive souvent pour les anciens chefs-d'œuvre écrits à une époque où le métronome n'était pas inventé, il n'a plus d'autres guides que les termes vagues employés pour désigner les mouvements, et son propre instinct, et son sentiment plus ou moins fin, plus ou moins juste du style de l'auteur. Nous sommes forcé d'avouer que ces guides sont trop souvent insuffisants et trompeurs. On peut s'en convaincre en voyant représenter aujourd'hui les opéras de l'ancien répertoire dans les villes où la tradition de ces ouvrages n'existe plus. Sur dix mouvements divers, il y en a toujours alors au moins quatre pris à contre-sens. J'ai entendu un jour un chœur d'Iphigénie en Tauride, exécuté dans un théâtre d'Allemagne *Allegro assaï à deux temps*, au lieu de *Allegro non troppo à quatre temps*, c'est-à-dire préci-

sément le double trop vite. On pourrait multiplier indéfiniment les exemples de désastres pareils amenés, soit par l'ignorance ou l'incurie des chefs d'orchestre, soit par la difficulté réelle qu'il y a pour les hommes même les mieux doués et les plus soigneux, de découvrir le sens précis des termes italiens indicateurs des mouvements.

Sans doute personne ne sera embarrassé pour distinguer un Largo d'un Presto. Si le Presto est à deux temps, un conducteur un peu sagace, à l'inspection des traits et des dessins mélodiques que le morceau contient, arrivera même à trouver le degré de vitesse que l'auteur a voulu. Mais si le Largo est à quatre temps, d'un tissu mélodique simple, ne contenant qu'un petit nombre de notes dans chaque mesure, quel moyen aura le malheureux conducteur pour découvrir le mouvement vrai? et de combien de manières ne pourra-t-il pas se tromper? Les divers degrés de lenteur qu'on peut imprimer à l'exécution d'un pareil Largo sont très nombreux; le sentiment individuel du chef d'orchestre sera dès lors le moteur unique; et c'est du sentiment de l'auteur et non du sien qu'il s'agit. Les compositeurs doivent donc, dans leur œuvres, ne pas négliger les indications métronomiques, et les chefs d'orchestre sont tenus de les bien étudier. Négliger cette étude est, de la part de ces derniers, un acte d'improbité.

Maintenant je suppose le conducteur parfaitement instruit des mouvements de l'œuvre dont il va diriger l'exécution ou les études; il veut donner aux musiciens placés sous ses ordres le sentiment rythmique qui est en lui, déterminer la durée de chaque mesure, et faire observer uniformément cette durée par tous les exécutants. Or, cette précision et cette uniformité ne s'établiront dans l'ensemble plus ou moins nombreux de l'orchestre et du chœur, qu'au moyen de certains signes faits par le chef.

Ces signes indiqueront les divisions principales, les *temps* de la mesure, et, dans beaucoup de cas, les subdivisions, les *demi-temps*. Je n'ai pas à expliquer ici ce qu'on entend

par les temps forts et les temps faibles, je suppose que je parle à des musiciens.

Le chef d'orchestre se sert ordinairement d'un petit bâton léger, d'un demi-mètre de longueur, et plutôt blanc que de couleur obscure (on le voit mieux) qu'il tient à la main droite, pour rendre clairement appréciable sa façon de marquer le commencement, la division intérieure et la fin de chaque mesure. L'archet, employé par quelques chefs violonistes, est moins convenable que le bâton. Il est un peu flexible ; ce défaut de rigidité et la petite résistance qu'il offre en outre à l'air à cause de sa garniture de crins, rendent ses indications moins précises.

La plus simple de toutes les mesures, la mesure à deux temps, se bat très simplement aussi.

Le bras et le bâton du conducteur étant élevés, de façon que sa main se trouve au niveau de sa tête, il marque le premier temps en abaissant la pointe du bâton perpendiculairement de haut en bas (*par la flexion du poignet*, autant que possible et non en abaissant le bras dans son entier), et le second temps en relevant perpendiculairement le bâton par le geste contraire.

ainsi :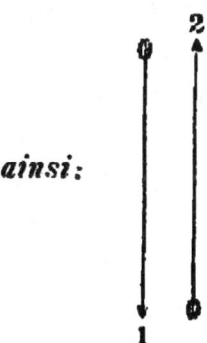

La mesure *à un temps* n'étant en réalité, pour le chef d'orchestre surtout, qu'une mesure à deux temps extrêmement rapide, doit être battue comme la précédente. L'obligation où se trouve le chef de relever la pointe de son bâton après l'avoir baissée, divise d'ailleurs nécessairement cette mesure en deux parties.

Dans la mesure à quatre temps, le premier geste fait de haut en bas ↓ est adopté partout pour marquer le premier temps fort, le commencement de la mesure. Le deuxième mouvement, fait par le bâton conducteur de droite à gauche en se relevant ↖ désigne le second temps (premier temps faible). Un troisième, transversal de gauche à droite ⟶. désigne le troisième temps (second temps fort), et un quatrième, oblique de bas en haut, indique le quatrième temps (second temps faible). L'ensemble de ces quatre gestes peut être figuré de la sorte :

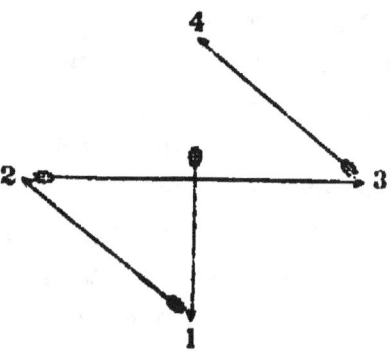

Il est important que le conducteur, en agissant ainsi dans ces diverses directions, ne meuve pas beaucoup son bras et, par suite, ne fasse pas parcourir au bâton un trop grande espace, car chacun de ces gestes doit s'opérer à peu près instantanément, ou du moins ne prendre qu'un instant si court qu'il soit inappréciable. Si cet instant devient appréciable au contraire, multiplié par le nombre de fois où le geste se répète, il finit par mettre le chef d'orchestre en retard du mouvement qu'il veut imprimer et par donner à sa direction une pesanteur des plus fâcheuses. Ce défaut a, de plus, pour résultat de fatiguer le chef inutilement et de produire des évolutions exagérées, presque ridicules, qui attirent sans motif l'attention des spectateurs et deviennent très désagréables à la vue.

Dans la mesure à trois temps le premier geste, fait de

haut en bas, est également adopté partout pour marquer le premier temps, mais il y a deux manières de marquer le second. La plupart des chefs d'orchestre l'indiquent par un geste de gauche à droite,

ainsi: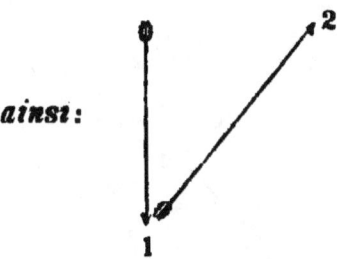

Quelques maîtres de chapelle allemands font le contraire et portent le bâton de droite à gauche.

ainsi: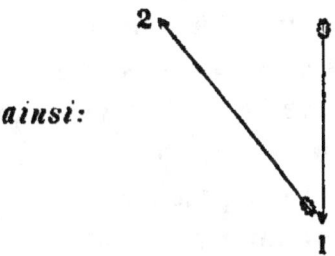

Cette manière a le désavantage, quand le chef tourne le dos à l'orchestre, ainsi qu'il arrive dans les théâtres, de ne permettre qu'à un très petit nombre de musiciens d'apercevoir l'indication si importante du second temps, le corps du chef cachant alors le mouvement de son bras. L'autre procédé est meilleur, puisque le chef déploie son bras en *dehors*, en l'éloignant de sa poitrine, et que son bâton, s'il a soin de l'élever un peu au-dessus du niveau de son épaule, reste parfaitement visible à tous les yeux.

Quant le chef regarde en face les exécutants, il est indifférent qu'il marque le second temps à droite ou à gauche.

En tout cas, le troisième temps de la mesure à trois est

toujours marqué comme le dernier de la mesure à quatre, par un mouvement oblique de bas en haut.

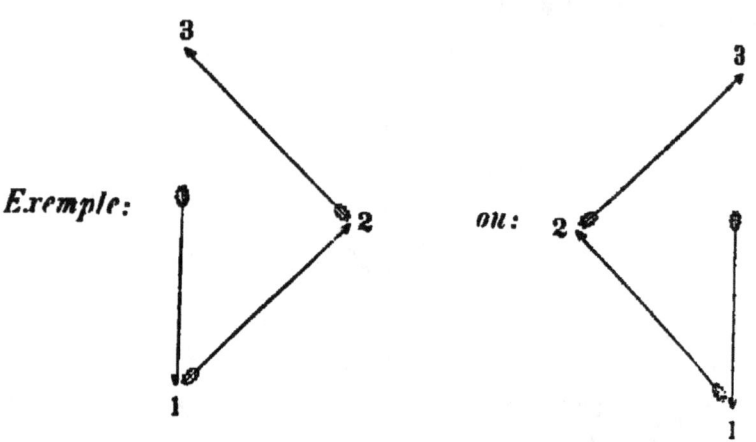

Exemple : *ou :*

Les mesures à cinq et à sept temps seront plus compréhensibles pour les exécutants, si, au lieu de les dessiner par une série spéciale de gestes, on les traite, l'une comme un composé des mesures à trois et à deux, l'autre comme un composé des mesures à quatre et à trois.

On en marquera donc les temps en conséquence.

Exemple à cinq temps :

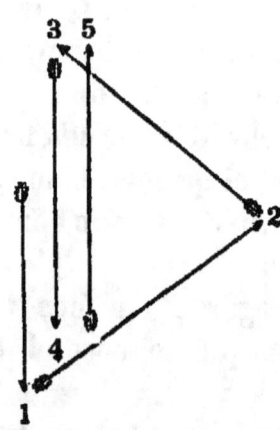

Exemple à sept temps :

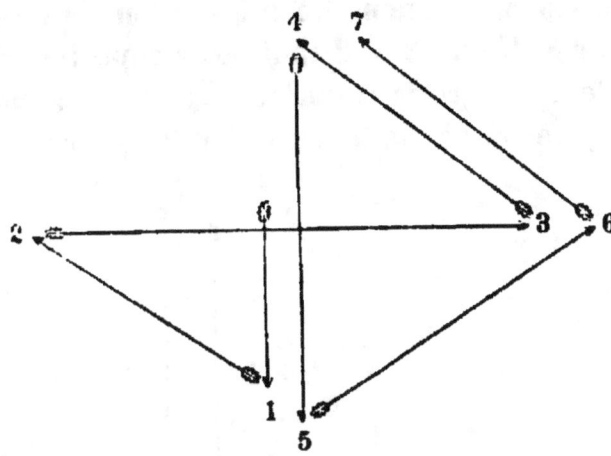

Ces diverses mesures, pour être divisées de la sorte, sont sensées appartenir à des mouvements modérés. Il n'en serait plus de même si leur mouvement était ou très rapide ou très lent.

La mesure à deux temps, je l'ai déjà fait comprendre, ne peut être battue autrement que nous ne l'avons vu tout à l'heure, quelle que puisse être sa rapidité. Mais si, par exception, elle est très lente, le chef d'orchestre devra la subdiviser.

Une mesure à quatre temps très rapide, au contraire, devra être battue à deux temps ; les quatre gestes usités dans le mouvement moderato, devenant alors si précipités qu'ils ne représentent plus rien de précis à l'œil, et troublent l'exécutant au lieu de lui donner de l'assurance. En outre, et ceci est bien plus grave, le chef, en faisant inutilement ces quatre gestes dans un mouvement précipité, rend l'allure du rhythme pénible, et perd la liberté de gestes que la simple division de la mesure par sa moitié lui laisserait.

En général, les compositeurs ont tort d'écrire en pareil cas l'indication de la mesure à quatre temps. Quand le mouvement est très vif, ils ne devraient jamais écrire que le

signe ¢ et non celui-ci C. qui peut induire le chef d'orchestre en erreur.

Il en est absolument de même pour la mesure à trois très rapides 3/4 ou 3/8. Il faut alors supprimer le geste du second temps, et restant un temps de plus sur le frappé du premier, ne relever le bâton qu'au troisième.

Exemple:

Il serait ridicule de vouloir marquer les trois temps d'un Scherzo de Beethoven.

L'inverse a lieu pour ces deux mesures, comme pour celle à deux temps. Si le mouvement est très lent, il faut en diviser chaque temps, faire en conséquence huit gestes pour la mesure à quatre et six pour la mesure à trois, en répétant en raccourci chacun des gestes principaux que nous avons indiqués tout à l'heure.

Exemple à quatre temps très lents :

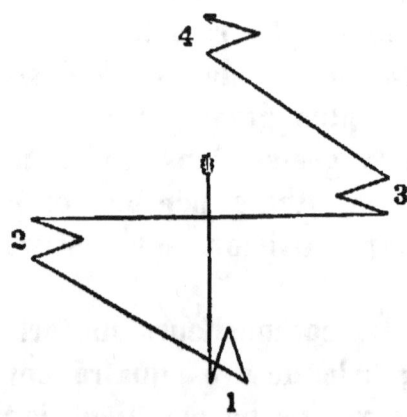

Exemple à trois temps très lents :

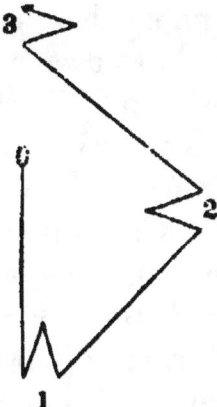

Le bras doit rester absolument étranger au petit geste supplémentaire que nous indiquons pour la subdivision de la mesure, et le poignet seul faire mouvoir le bâton.

Cette division des temps a pour objet d'empêcher les divergences rhythmiques qui pourraient aisément s'établir parmi les exécutants, pendant l'intervalle qui sépare un temps de l'autre. Car le chef n'indiquant rien pendant cette durée devenue assez considérable par suite de l'extrême lenteur du mouvement, les exécutants sont alors entièrement livrés à eux-mêmes, *sans chef*, et comme le sentiment rhythmique n'est point le même chez tous, il s'ensuit que les uns pressent pendant que les autres retardent et que l'ensemble est bientôt détruit. On ne pourrait faire exception à cette règle qu'en dirigeant un orchestre du premier ordre, composé de virtuoses qui se connaissent bien, ont l'habitude de jouer ensemble et possèdent à peu près par cœur l'œuvre qu'ils exécutent. Et encore, dans ces conditions, la distraction d'un seul musicien peut amener un accident. Pourquoi s'y exposer? Je sais que certains artistes se trouvent blessés dans leur amour-propre d'être ainsi tenus en lisières (*comme des enfants, disent-ils*); mais aux yeux d'un chef qui n'a en vue que l'excellence du résultat final, cette considération n'a pas de valeur. Même dans un quatuor, il est

rare que le sentiment individuel des exécutants soit entièrement libre de se donner carrière; dans une symphonie, c'est de celui du chef qu'il s'agit; c'est dans l'art de le comprendre et de le reproduire avec ensemble que consiste la perfection de l'exécution, et les velléités individuelles, qui d'ailleurs ne peuvent s'accorder entre elles, ne sauraient être admises à se manifester.

Ceci compris, on devine que la subdivision est encore bien plus essentielle pour les mesures composées très lentes; telles que celle à 6/4, à 6/8, à 9/8, à 12/8, etc.

Mais ces mesures, où le rhythme ternaire joue un si grand rôle, peuvent être décomposées de plusieurs façons.

Si le mouvement est vif ou modéré, il ne faut guère indiquer que les temps simples de ces mesures, d'après le procédé adopté pour les mesures simples analogues.

Les mesures à 6/8 allegretto et à 6/4 allegro seront donc battues comme celles à deux temps : ¢ = ou 2 = ou 2 4; on marquera la mesure à 9/8 allegro comme celle à 3/4 moderato, ou comme celle à 3/8 andantino; la mesure à 12/8 moderato ou allegro, comme on marque la mesure à quatre temps simples. Mais si le mouvement est adagio et à plus forte raison largo-assaï, andante-maestoso, on devra, selon la forme de la mélodie ou du dessin prédominant, marquer soit toutes les croches, soit une noire suivie d'une croche pour chaque temps.

Il n'est pas nécessaire, dans cette mesure à trois temps, de marquer toutes les croches; le rhythme d'une noire suivie d'une croche dans chaque temps suffit.

On fera alors pour la subdivision le petit geste indiqué pour les mesures simples; seulement cette subdivision partagera chaque temps en deux parties inégales, puisqu'il s'agit d'indiquer aux yeux la valeur de la noire et celle de la croche.

Si le mouvement est encore plus lent, il n'y a pas à hésiter, et l'on ne sera maître de l'ensemble de l'exécution qu'en marquant toutes les croches, quelle que soit la nature de la mesure composée.

Dans ces trois mesures, avec les mouvements indiqués, le chef d'orchestre marquera trois croches par temps, trois en bas et trois en haut pour la mesure à 6/8.

Trois en bas, trois à droite et trois en haut, pour la mesure à 9/8.

Trois en bas, trois à gauche, trois à droite et trois en haut, pour la mesure à 12/8.

Une circonstance difficile se présente quelquefois; c'est quand, dans une partition, certaines parties sont, pour obtenir un contraste, rhythmées à trois pendant que les autres parties conservent le rhythme à deux.

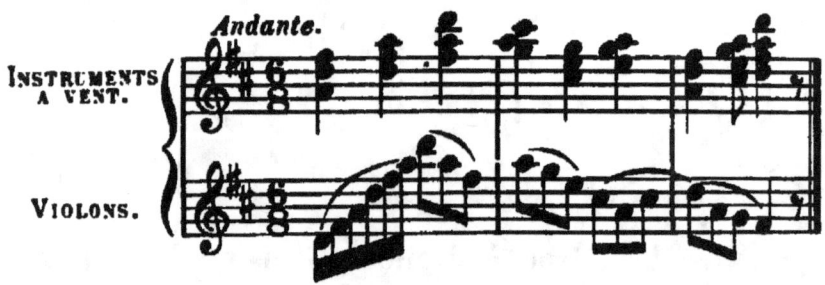

Sans doute, si la partie des instruments à vent dans cet exemple est confiée à des musiciens *très musiciens*, il n'y a pas de nécessité de changer la manière de marquer la mesure, et le chef peut continuer à la subdiviser par six ou à la diviser simplement par deux; mais la plupart des exécutants paraissant hésiter au moment où, par l'emploi de la forme syncopée, le rhythme ternaire intervient dans le rhythme binaire et s'y mêle; voici le moyen de leur donner de l'assurance. L'inquiétude que leur cause la subite apparition de ce rhythme inattendu et que le reste de l'orchestre contrarie, porte toujours instinctivement les exécutants à jeter un

coup d'œil sur le chef, comme pour lui demander assistance. Celui-ci doit alors les regarder aussi, se tourner un peu vers eux et leur marquer par de très petits gestes le rhythme ternaire, comme si la mesure était à trois temps réels, de telle façon que les violons et les autres instruments jouant dans le rhythme binaire ne puissent remarquer ce changement qui les dérangerait tout à fait. Il résulte de ce compromis que le rhythme nouveau à trois, étant marqué secrètement par le chef, s'exécute alors avec assurance, pendant que le rhythme à deux, déjà fermement établi, se continue sans peine, bien que le chef ne le dessine plus.

D'un autre côté, rien, à mon avis, n'est plus blâmable et plus contraire au bon sens musical que l'application de ce procédé aux passages où il n'y a pas superposition de deux rhythmes de natures opposées, et où se rencontre seulement l'emploi des syncopes. Le chef, divisant la mesure par *le nombre des accents qui s'y trouvent contenus*, détruit alors l'effet de la forme syncopée, pour tous les auditeurs qui le voient, et substitue un plat changement de mesure à un jeu de rhythme du plus piquant intérêt. C'est ce qui arrive si l'on marque les accents au lieu des temps, dans ce passage de la symphonie Pastorale de Beethoven :

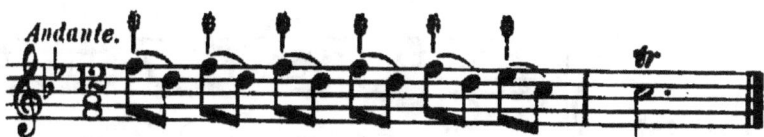

et si l'on fait les six gestes ci-dessus indiqués au lieu des quatre établis auparavant, qui laissent apercevoir et font mieux sentir la syncope :

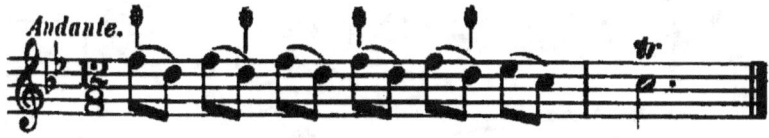

Cette soumission volontaire à une forme rhythmique *que l'auteur a destinée à être contrariée* est une des plus énormes fautes de style qu'un batteur de mesure puisse commettre.

Il est une autre difficulté très inquiétante pour le chef d'orchestre et pour laquelle il a besoin de toute sa présence d'esprit; c'est celle que présente la superposition de mesures différentes. Il est aisé de conduire une mesure à deux temps binaires placée au-dessus ou au-dessous d'une autre mesure à deux temps ternaires, si l'une et l'autre sont dans le même mouvement; elles sont alors égales en durée, et il ne s'agit que de les diviser par leur moitié en marquant les deux temps principaux.

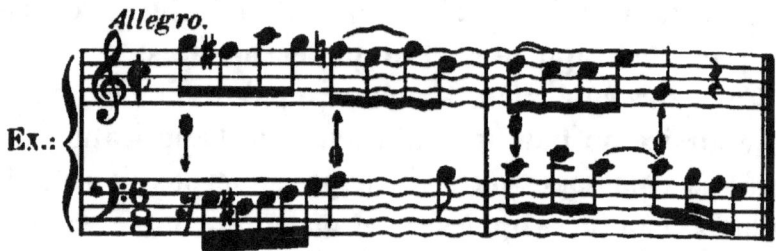

Mais si, au milieu d'un morceau d'un mouvement lent, est introduite une forme nouvelle dont le mouvement est vif, et si le compositeur, soit pour rendre plus facile l'exécution du mouvement vif, soit parce qu'il était impossible d'écrire autrement, a adopté pour ce nouveau mouvement la mesure brève qui y correspond, il peut alors y avoir deux et même trois mesures brèves superposées à une mesure lente.

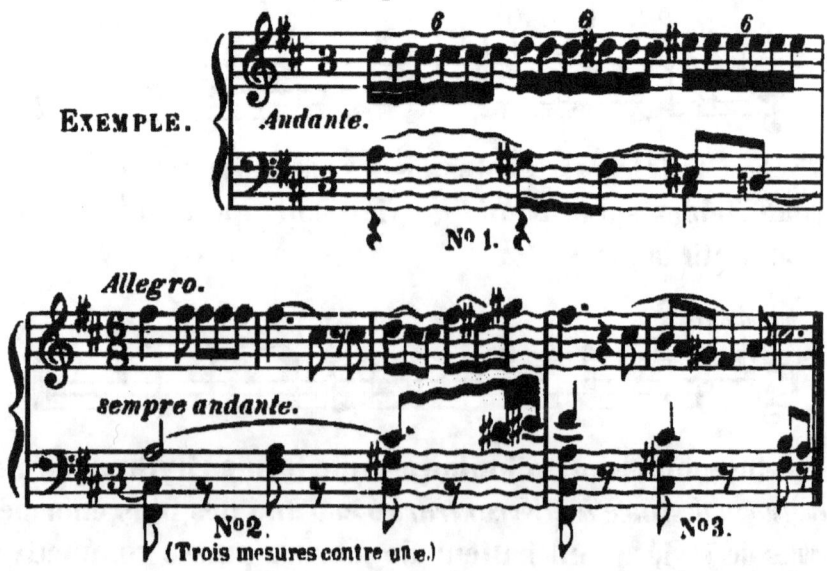

La tâche du chef est de faire marcher et de maintenir ensemble ces mesures diverses en nombre inégal et ces mouvements dissemblables. Il y parvient dans l'exemple précédent en commençant à diviser les temps dès la mesure Andante N° 1 qui précède l'entrée de l'Allegro à 6/8, et en continuant à les diviser ensuite, mais en ayant soin de marquer encore davantage cette division. Les exécutants de l'Allegro à 6/8 comprennent alors que les deux gestes du chef représentent les deux temps de leur petite mesure, et les exécutants de l'Andante que ces deux mêmes gestes ne représentent pour eux qu'un temps divisé de leur grande mesure.

Mesure n° 1.

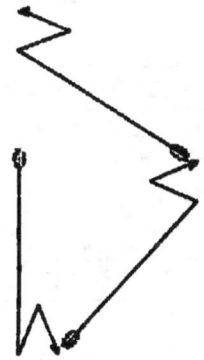

Mesures n°ˢ 2, 3 et suivantes.

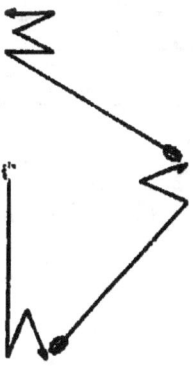

Ceci, on le voit, est assez simple au fond, parce que la

division de la petite mesure et les subdivisions de la grande concordent entre elles. L'exemple suivant où une mesure lente est superposée à deux mesures brèves, sans que cette concordance existe, est plus scabreux.

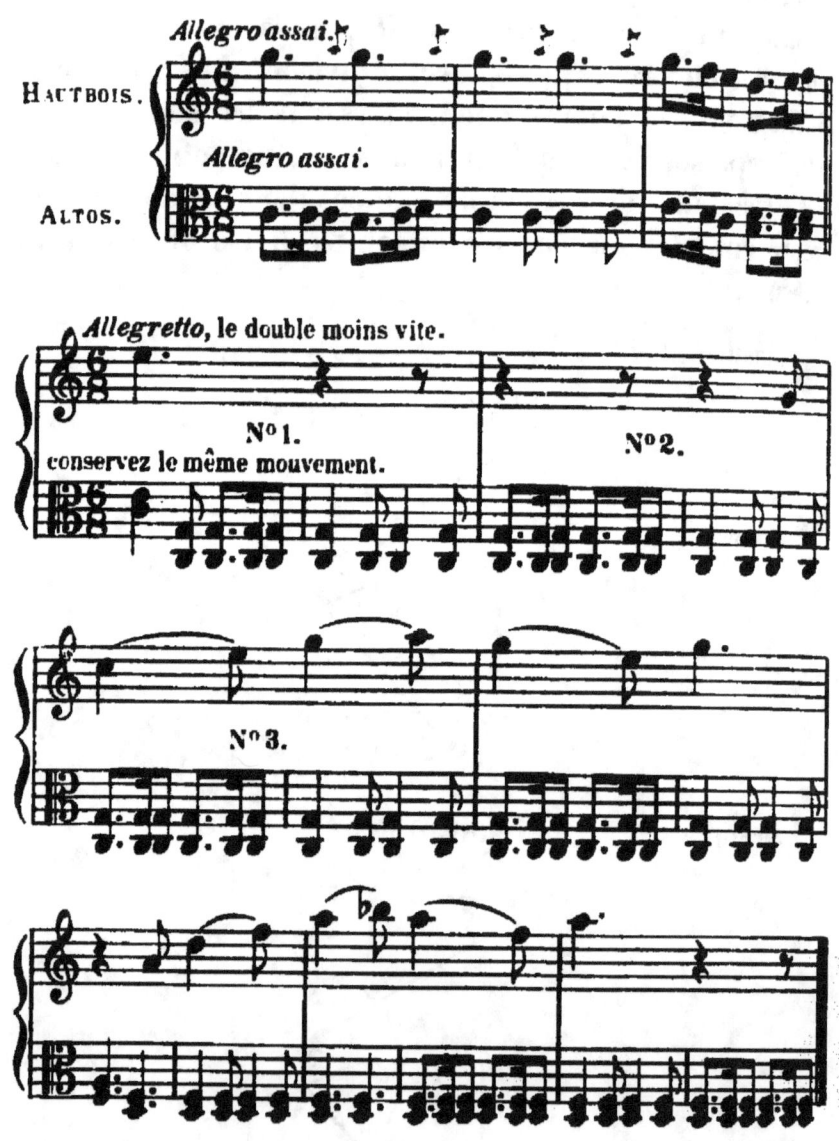

Ici les trois mesures Allegro-assaï qui précèdent l'Allegretto se battent à deux temps simples comme à l'ordinaire. Au moment où commence l'Allegretto, dont la mesure est

le double de la précédente et de celle que conservent les Altos, le chef marque deux temps divisés pour la grande mesure, par deux gestes inégaux en bas et par deux autres en haut :

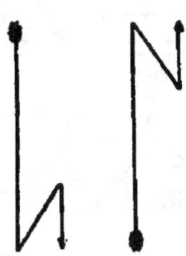

Les deux grands gestes divisent par le milieu la grande mesure et en font comprendre la valeur aux hautbois, sans contrarier les Altos qui conservent le mouvement vif, à cause du petit geste qui divise aussi par le milieu leur petite mesure. Dès la mesure N° 3, il cesse de diviser ainsi la grande mesure par quatre, à cause du rythme ternaire de la mélodie à 6/8 que cette division contrarie. Il se borne alors à marquer les deux temps de la grande mesure, et les Altos déjà lancés dans leur rythme rapide le continuent sans peine, comprenant bien que chaque mouvement du bâton conducteur marque seulement le commencement de leur petite mesure.

Et cette dernière observation fait voir avec quel soin il faut se garder de diviser les temps d'une mesure, lorsqu'une partie des instruments ou des voix vient à exécuter les triolets sur ces temps. Cette division, coupant alors par le milieu la seconde note du triolet, en rendrait l'exécution chancelante et pourrait l'empêcher tout à fait. Il faut même s'abstenir de cette division des temps de la mesure par deux, un peu avant le moment où le dessin rythmique ou mélodique va venir les diviser par trois, afin de ne pas donner

d'avance aux exécutants le sentiment d'un rhythme contraire à celui qu'ils vont avoir à faire entendre.

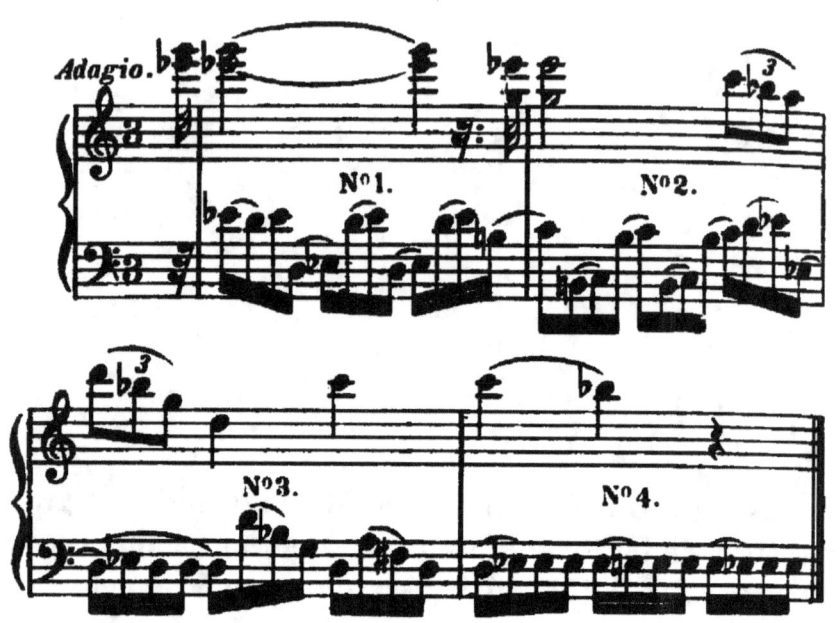

Dans cet exemple, la subdivision de la mesure par six, ou la division des temps par deux, est utile et ne présente aucun inconvénient pendant la mesure N° 1 : on fait alors le geste.

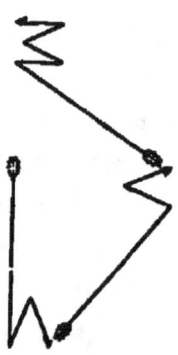

mais il faut s'en abstenir dès le début de la mesure

N° 2 et se borner aux gestes simples

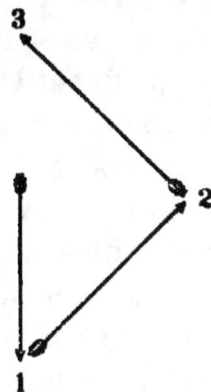

à cause du triolet placé sur le troisième temps, et à cause du suivant que les gestes doubles contrarieraient beaucoup.

Dans la fameuse scène du bal de *Don Giovanni* de Mozart, la difficulté de faire marcher ensemble les trois orchestres écrits dans trois mesures différentes est moindre qu'on ne croit. Il suffit de marquer toujours en bas chaque temps du *tempo di minuetto*.

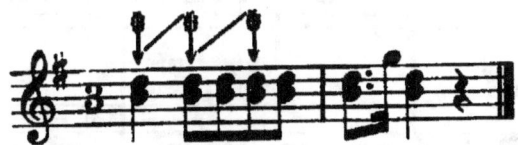

Une fois entré dans l'ensemble, le petit Allegretto à 3/8 dont une mesure entière représente un tiers ou un temps de celle du minuetto, et l'autre Allegro à 3/4 dont une mesure entière en représente deux tiers ou deux temps, s'accordent parfaitement ensemble et avec le thème principal, et marchent sans le moindre embarras. Le tout est de les faire entrer à propos.

Une faute grossière que j'ai vu commettre consiste à élargir la mesure d'un morceau à deux temps, quand l'auteur y a introduit des triolets de blanches :

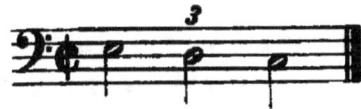

En pareils cas la troisième blanche n'ajoute rien à la durée de la mesure, comme quelques chefs semblent le croire. On peut si l'on veut, et si le mouvement est lent ou modéré, marquer ces passages en dessinant la mesure à trois temps, mais la durée de la mesure entière doit rester absolument la même. Dans le cas où ces triolets se rencontreraient dans une mesure très brève à deux temps (Allegro assai), les trois gestes font alors confusion, et il faut absolument n'en faire que deux, un frappé sur la première blanche et un levé sur la troisième. Lesquels gestes, à cause de la vitesse du mouvement, diffèrent peu à l'œil des deux de la mesure à deux temps égaux, et n'empêchent pas de marcher les parties de l'orchestre qui ne contiennent pas de triolets.

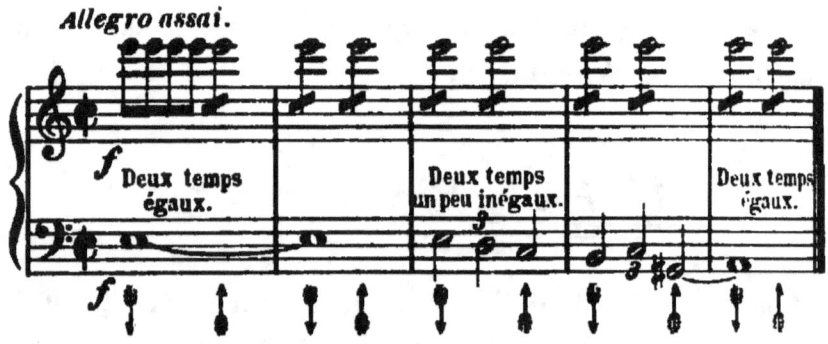

Parlons à présent de l'action du chef dans les récitatifs. Ici le chanteur ou l'instrumentiste récitant n'étant plus soumis à la division régulière de la mesure, il s'agit, en le suivant attentivement, de faire attaquer par l'orchestre avec précision et ensemble les accords ou les dessins instrumentaux dont le récitatif est entremêlé, et de faire changer à propos l'harmonie, quand le récitatif est accompagné, soit par des tenues, soit par un tremolo à plusieurs parties, dont la plus obscure parfois est celle dont le chef doit s'occuper

davantage, puisque c'est du mouvement de celle-là que résulte le changement d'accord.

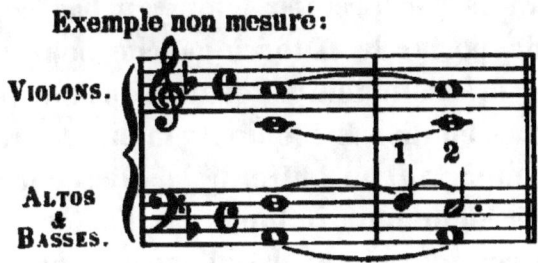

Dans cet exemple, le chef, tout en suivant la partie récitante non mesurée, a surtout à se préoccuper de la partie d'alto, et à la faire se mouvoir à propos du premier temps sur le second, du Fa sur le Mi au commencement de la deuxième mesure ; sans quoi, comme cette partie est exécutée par plusieurs instrumentistes jouant à l'unisson, les uns tiendront le Fa plus longtemps que les autres et une discordance passagère se produira.

Beaucoup de chefs ont l'habitude, en dirigeant l'orchestre des récitatifs, de ne tenir aucun compte de la division écrite de la mesure, et de marquer un temps levé avant celui où se trouve un accord bref qui doit frapper l'orchestre, lors même que cet accord est placé sur un temps faible.

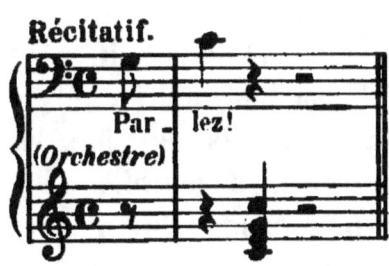

Dans un passage tel que celui-ci, ils lèvent le bras sur le soupir qui commence la mesure et l'abaissent sur le temps de l'accord. Je ne saurais approuver un tel usage que rien ne justifie et qui peut souvent amener des accidents dans l'exécution. Je ne vois pas d'ailleurs pourquoi on cesserait.

dans les récitatifs, de diviser la mesure régulièrement et de marquer les temps réels à leur place, comme dans la musique mesurée. Je conseille donc, pour l'exemple précédent, de frapper le premier temps en bas comme à l'ordinaire, et de porter le bâton à gauche pour faire attaquer l'accord sur le second temps; et ainsi de suite pour les autres cas analogues en divisant toujours la mesure régulièrement. Il est très important en outre de la diviser d'après le mouvement précédemment indiqué par l'auteur, et de ne pas oublier, si ce mouvement est allegro ou maestoso, et si la partie récitante a longtemps récité sans accompagnement, de donner à tous les temps, quand l'orchestre rentre, la valeur de ceux d'un allegro ou d'un maestoso. Car quand l'orchestre joue seul il est en général mesuré; il ne joue sans mesure que s'il accompagne la voix récitante ou l'instrument récitant. Dans le cas exceptionnel où le récitatif est écrit pour l'orchestre lui-même, ou pour le chœur, ou bien pour une partie de l'orchestre ou du chœur, comme il s'agit de faire marcher ensemble, soit à l'unisson, soit en harmonie, mais sans mesure exacte, un certain nombre d'exécutants, *c'est alors le chef d'orchestre qui est le vrai récitant* et qui donne à chaque temps de la mesure la durée qu'il juge convenable. Suivant la forme de la phrase, tantôt il divise et subdivise les temps, tantôt il marque les accents, tantôt les doubles croches s'il y en a, enfin il dessine avec son bâton la forme mélodique du récitatif. Bien entendu que les exécutants, sachant leurs notes à peu près par cœur, ont l'œil constamment fixé sur lui, sans quoi on ne peut obtenir ni assurance ni ensemble.

En général, même pour la musique mesurée, le chef d'orchestre doit exiger que les musiciens qu'il dirige le regardent le plus souvent possible. *Pour un orchestre qui ne regarde pas le bâton conducteur, il n'y a pas de chef.* Souvent, après un point d'orgue, par exemple, le chef est obligé de s'abstenir de faire le geste décisif qui va déterminer l'attaque de l'orchestre, jusqu'à ce qu'il voie les yeux de tous les

musiciens fixés sur lui. C'est au chef, pendant les répétitions, de les accoutumer à le regarder simultanément au moment important.

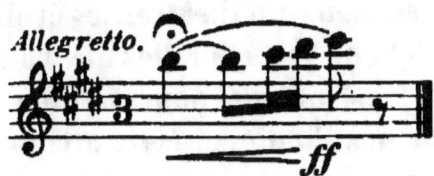

Si, dans la mesure ci-jointe, dont le premier temps portant un point d'orgue peut être prolongé indéfiniment, on n'observait pas la règle que je viens d'indiquer, le trait

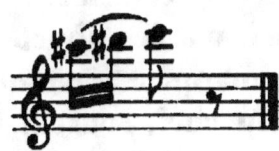

ne pourrait être lancé avec aplomb et ensemble, les musiciens qui ne regardent pas le bâton conducteur ne pouvant savoir quand le chef détermine le second temps et reprend le mouvement suspendu par le point d'orgue.

Cette obligation pour les exécutants de regarder leur chef implique nécessairement pour celui-ci l'obligation de se laisser bien voir par eux. Il doit, quelle que soit la disposition de l'orchestre, sur des gradins ou sur un plan horizontal, s'arranger de façon à être le centre de tous les rayons visuels.

Il faut au chef d'orchestre, pour l'exhausser et le mettre bien en vue, une estrade spéciale, d'autant plus élevée que le nombre des exécutants est plus grand et occupe un plus vaste espace. Que son pupitre ne soit pas assez haut pour que la planchette portant la partition cache sa figure : car l'expression de son visage entre pour beaucoup dans l'influence qu'il exerce, et si le chef n'existe pas pour un orchestre qui ne sait ou ne veut pas le regarder, il n'existe guère davantage s'il ne peut être bien vu.

Quant à l'emploi d'un bruit quelconque produit par des

coups du bâton du chef sur son pupitre, ou de son pied sur son estrade, on ne peut que le blâmer sans réserve. C'est plus qu'un mauvais moyen, c'est une barbarie.

Seulement si, dans un théâtre, les évolutions de la mise en scène empêchent les choristes de voir le bâton conducteur, le chef est obligé, pour assurer après un silence l'attaque du chœur, d'indiquer cette attaque en marquant le temps qui la précède par un léger coup de bâton sur son pupitre. Cette circonstance exceptionnelle est la seule qui puisse justifier l'emploi d'un *bruit indicateur*; encore est-il regrettable qu'on soit obligé d'y recourir.

A propos des choristes et de leur action dans les théâtres, il est bon de dire ici que les directeurs du chant se permettent souvent de marquer la mesure dans les coulisses, sans voir le bâton du chef, souvent même sans entendre l'orchestre. Il en résulte que cette mesure arbitraire, battue plus ou moins mal, ne pouvant s'accorder avec celle du chef, établit inévitablement une discordance rhythmique entre les chœurs et le groupe instrumental, et bouleverse l'ensemble au lieu de contribuer à l'établir.

Autre barbarie traditionnelle que le chef d'orchestre intelligent et énergique a pour mission de détruire. Si un chœur ou un morceau instrumental est exécuté derrière la scène sans la participation de l'orchestre principal, un autre chef est absolument nécessaire pour le conduire. Si l'orchestre accompagne ce groupe, le premier chef, qui entend la musique lointaine, est alors rigoureusement tenu de *se laisser conduire* par le second et de suivre *de l'oreille* ses mouvements. Mais si, comme il arrive souvent dans la musique moderne, la sonorité du grand orchestre empêche le premier chef d'entendre ce qui s'exécute loin de lui, l'intervention d'un mécanisme spécial conducteur du rhythme devient indispensable pour établir une communication instantanée entre lui et les exécutants éloignés. On a fait en ce genre des essais plus ou moins ingénieux, dont le résultat n'a pas partout répondu à ce qu'on en attendait. Celui du

théâtre de Covent Garden, à Londres, que le pied du chef d'orchestre fait mouvoir, fonctionne assez bien. Seul le *Métronome électrique* établi par M. Verbrugghe au théâtre de Bruxelles ne laisse rien à désirer. Il consiste en un appareil de rubans de cuivre, partant d'une pile de Volta placée sous le théâtre, venant s'attacher au pupitre-chef, et aboutissant à un bâton mobile fixé par un de ses bouts sur un pivot, devant une planche à *quelque distance que ce soit* du chef d'orchestre. Au pupitre de celui-ci est adaptée une touche en cuivre assez semblable à une touche de piano, élastique et armée à sa face inférieure d'une protubérance de trois ou quatre lignes de longueur. Immédiatement au-dessous de la protubérance se trouve un petit godet en cuivre également et rempli de mercure. Au moment où le chef d'orchestre, voulant marquer un temps quelconque de la mesure, presse avec l'index de sa main gauche (la droite étant employée à tenir comme à l'ordinaire le bâton conducteur) la touche de cuivre, cette touche s'abaisse, la protubérance entre dans le godet plein de mercure, une faible étincelle électrique se dégage, et le bâton placé à l'autre extrémité du ruban de cuivre fait une oscillation devant sa planche. Cette communication du fluide et ce mouvement sont tout à fait instantanés, quelle que soit la distance parcourue. Les exécutants étant groupés derrière la scène, les yeux fixés sur le bâton du métronome électrique, subissent en conséquence directement l'action du chef, qui pourrait ainsi, s'il le fallait, diriger du milieu de l'orchestre de l'opéra de Paris un morceau de musique exécuté à Versailles. Il est important seulement de convenir d'avance avec les choristes, ou avec leur conducteur (si, par surcroît de précaution, ils en ont un) de la manière dont le chef marquera la mesure, s'il marquera tous les temps principaux ou le premier temps seulement : les oscillations du bâton mû par l'électricité étant toujours d'arrière en avant, n'indiquent rien de précis à cet égard.

Lorsque je me suis servi pour la première fois à Bruxelles

du précieux instrument que j'essaie de décrire, son emploi présentait un inconvénient. Chaque fois que la touche de cuivre de mon pupitre subissait la pression de l'index de ma main gauche, elle venait frapper au dessous une autre plaque de cuivre ; malgré la délicatesse de ce contact, il en résultait un petit bruit sec qui, pendant les silences de l'orchestre, finissait par attirer l'attention des auditeurs au détriment de l'effet musical. Je fis remarquer ce défaut à M. Verbrugghe, qui remplaça la plaque de cuivre inférieure par le godet plein de mercure dont j'ai parlé plus haut, et dans lequel la protubérance supérieure s'introduit pour établir le courant électrique, sans produire le moindre bruit.

Il ne reste plus maintenant, inhérente à l'emploi de ce mécanisme, que la crépitation de l'étincelle au moment où elle se dégage ; crépitation trop faible pour être entendue du public.

Ce métronome est peu dispendieux à établir ; il coûte quatre cents francs au plus. Les grands théâtres lyriques, les églises et les salles de concerts, devraient en être pourvus depuis longtemps. L'utilité de cette invention de M. Verbrugghe est devenue si manifeste aux grands concerts que j'ai dirigés en 1855 dans le Palais de l'Exposition universelle de l'Industrie, concerts où plus de mille musiciens ont exécuté, même des morceaux d'un mouvement très vif, avec une étonnante précision et un ensemble irréprochable, que trois des théâtres lyriques de Paris (le Théâtre Italien, l'Opéra-Comique et le Théâtre Lyrique) se sont empressés d'acquérir chacun un métronome électrique.

Je n'ai pas tout dit encore sur ces dangereux auxiliaires qu'on nomme directeurs des chœurs. Il y en a très peu d'assez réellement aptes à conduire une exécution musicale pour que le chef d'orchestre puisse compter sur eux. Il ne saurait donc les surveiller d'assez près, quand il est obligé de subir leur collaboration. Les plus redoutables sont ceux que l'âge a dépourvus d'agilité et d'énergie. Le maintien de

tout mouvement un peu vif leur est impossible. Quel que soit le degré de rapidité imprimé au début d'un morceau dont la direction leur est confiée, peu à peu ils en ralentissent l'allure, jusqu'à ce que le rhythme soit réduit à une certaine lenteur moyenne qui semble être en harmonie avec le mouvement de leur sang et l'affaiblissement général de leur organisme. Il est vrai d'ajouter que les vieillards ne sont pas les seuls qui fassent courir ce danger aux compositeurs. Il y a des hommes dans la force de l'âge, d'un tempérament lymphatique, dont le sang paraît circuler *Moderato*. S'il leur arrive de diriger un allegro *assaï*, ils le ralentiront graduellement jusqu'au *Moderato*; si au contraire c'est un Largo ou un Andante sostenuto, pour peu que le morceau se prolonge, ils arriveront par une animation progressive, longtemps avant la fin, au mouvement *Moderato*. Le *Moderato* est leur mouvement naturel, et ils y reviennent aussi infailliblement que reviendrait au sien un pendule dont on aurait un instant pressé ou ralenti les oscillations.

Ces gens-là sont les ennemis nés de toute musique caractérisée et les plus grands aplatisseurs du style. Que le chef d'orchestre se préserve à tout prix de leur concours!

Un jour, dans une grande ville que je ne veux pas nommer, il s'agissait d'exécuter derrière la scène un chœur très simple écrit à 6/8 dans le mouvement allegretto. L'intervention du maître de chant devint nécessaire; c'était un vieillard... Le mouvement de ce chœur étant d'abord déterminé par l'orchestre, notre Nestor le suivait tant bien que mal pendant les premières mesures; mais bientôt après, le ralentissement devenait tel qu'il n'y avait plus moyen de continuer sans rendre le morceau complètement ridicule. On recommença deux fois, trois fois, quatre fois; on employa une grande demi-heure en efforts de plus en plus irritants, et toujours avec le même résultat. La conservation du mouvement allegretto était absolument impossible à ce brave homme. Enfin le chef d'orchestre impatienté vint le prier de ne pas conduire du tout; il avait trouvé un expé-

dient : il fit simuler aux choristes un mouvement de marche, en élevant tour à tour chaque pied sans changer de place. Ce mouvement étant en rapports exacts avec le rhythme binaire de la mesure à 6/8 dans un allegretto, les choristes, qui n'étaient plus empêchés par leur directeur, exécutèrent aussitôt le morceau, comme s'ils eussent chanté en marchant, avec autant d'ensemble que de régularité, et sans ralentir.

Je reconnais pourtant que plusieurs directeurs des chœurs ou sous-chefs d'orchestre sont quelquefois d'une véritable utilité, et même indispensables pour maintenir l'ensemble des grandes masses d'exécutants. Lorsque ces masses sont forcément disposées de manière à ce qu'une partie des musiciens ou des choristes tournent le dos au chef, celui-ci a besoin alors d'un certain nombre de sous-batteurs de mesure placés devant ceux des exécutants qui ne voient pas le premier chef, et chargés de reproduire tous ses mouvements. Pour que cette reproduction soit précise, les sous-chefs devront se garder de quitter un seul instant des yeux le bâton du conducteur principal. Si, pour regarder leur partition, ils cessent de le voir pendant la durée de trois mesures seulement, aussitôt une discordance se déclare entre leur mesure et la sienne, et tout est perdu.

Dans un festival où douze cents exécutants se trouvaient réunis sous ma direction à Paris, en 1844, je dus employer cinq directeurs du chœur placés tout autour de la masse vocale, et deux sous-chefs d'orchestre dont l'un dirigeait les instruments à vent et l'autre les instruments à percussion. Je leur avais bien recommandé de me regarder sans cesse ; ils ne l'oublièrent pas ; et nos huit bâtons, s'élevant et s'abaissant sans la plus légère différence de rhythme, établirent parmi nos douze cents musiciens l'ensemble le plus parfait dont on ait jamais eu d'exemple. Avec un ou plusieurs métronomes électriques maintenant, il ne semble plus nécessaire de recourir à ce moyen. On peut en effet diriger sans peine de la sorte des choristes qui tournent le dos au

chef d'orchestre. Des sous-chefs attentifs et intelligents seront pourtant toujours en ce cas préférables à une machine.

Ils ont non seulement à battre la mesure, comme la tige métronomique, mais de plus à parler aux groupes qui les avoisinent pour appeler leur attention sur les nuances et, après les silences, les avertir du moment de leur rentrée.

Dans un local disposé en amphithéâtre demi-circulaire, le chef d'orchestre peut conduire seul un nombre considérable d'exécutants, tous les yeux pouvant alors sans peine se porter sur lui. Néanmoins l'emploi d'un certain nombre de sous-chefs me paraît préférable à l'unité de la direction individuelle, à cause de la grande distance où se trouvent du chef les points extrêmes de la masse vocale et instrumentale. Plus le chef d'orchestre s'éloigne des musiciens qu'il dirige, plus son action sur eux s'affaiblit. Ce qu'il y aurait de mieux serait d'avoir plusieurs sous-chefs, avec plusieurs métronomes électriques, battant devant leurs yeux les grands temps de la mesure. C'est ainsi qu'en 1855 je dirigeais les concerts du Palais de l'Industrie.

Maintenant, le chef doit-il conduire debout ou assis ? Si dans les théâtres, où l'on exécute des partitions d'une durée énorme, il est bien difficile de résister à la fatigue en restant debout toute la soirée, il n'en est pas moins vrai que le chef d'orchestre assis perd une partie de sa puissance et ne peut donner libre carrière à sa verve, s'il en a. Dirigera-t-il en lisant sur une grande partition ou sur un premier violon conducteur, comme cela se pratique dans quelques théâtres ? Il aura sous les yeux une grande partition évidemment. Conduire à l'aide d'une partie contenant seulement les principales rentrées instrumentales, la basse et la mélodie, impose inutilement un travail de mémoire au chef qui n'a pas devant lui la partition complète, et l'expose en outre, s'il s'avise de dire qu'il se trompe à l'un des musiciens dont il ne peut contrôler la partie, à ce que celui-ci lui réponde : « Qu'en savez-vous ? »

La disposition et le groupement des musiciens et des choristes rentrent encore dans les attributions du chef d'orchestre, surtout pour les concerts. Il est impossible d'indiquer d'une façon absolue le meilleur groupement du personnel des exécutants dans un théâtre et dans une salle de concerts, la forme et l'arrangement de l'intérieur des salles influant nécessairement sur les déterminations à prendre en pareil cas. Ajoutons qu'elles dépendent en outre du nombre des exécutants qu'il s'agit de grouper, et dans quelques occasions, du mode de composition adopté par l'auteur de l'œuvre qu'on exécute. En général, pour les concerts, un amphithéâtre de huit ou au moins de cinq gradins est indispensable.

La forme demi-circulaire est la meilleure pour cet amphithéâtre. S'il est assez large pour contenir tout l'orchestre, la masse entière des instrumentistes sera disposée sur les gradins ; les premiers violons sur le devant à droite, les seconds violons sur le devant à gauche, les altos dans le milieu entre les deux groupes de violons, les flûtes, hautbois, clarinettes, cors et bassons derrière les premiers violons, un double rang de violoncelles et de contre-basses derrière les seconds violons ; les trompettes, cornets, trombones et tubas derrière les altos, le reste des violoncelles et des contre-basses derrière les instruments à vent en bois, les harpes sur l'avant-scène tout près du chef d'orchestre, les timbales et les autres instruments à percussion derrière les instruments de cuivre ; le chef d'orchestre tournant le dos au public, tout en bas de l'amphithéâtre et près des premiers pupitres des premiers et des seconds violons.

Il devra y avoir un plancher horizontal, une scène plus ou moins large, s'étendant au-devant du premier gradin de l'amphithéâtre ; sur ce plancher les choristes seront placés en éventail, tournés de trois quarts vers le public et pouvant tous aisément voir les mouvements du chef d'orchestre. Le groupement des choristes par catégories de voix sera différent selon que l'auteur a écrit à trois, à quatre ou à six

parties. En tous cas les femmes, soprani et contralti, seront devant, assises; les ténors debout derrière les contralti, les basses debout derrière les soprani.

Les chanteurs et virtuoses solistes occuperont le centre et la partie antérieure de l'avant-scène, et se placeront toujours de manière à pouvoir, en tournant un peu la tête, voir le bâton conducteur.

Au reste, je le répète, ces indications ne sont qu'approximatives ; elles peuvent être par beaucoup de raisons modifiées de diverses manières.

Au Conservatoire de Paris, où l'amphithéâtre ne se compose que de quatre ou cinq gradins non circulaires, et ne peut en conséquence contenir tout l'orchestre, les violons et les altos sont sur la scène, les basses et les instruments à vent occupent seuls les gradins; le chœur est assis sur l'avant-scène, regardant en face le public, et le groupe entier des femmes soprani et contralti, tournant directement le dos au chef d'orchestre, est dans l'impossibilité de jamais voir ses mouvements. Un tel arrangement est très incommode pour cette partie du chœur.

Il est partout de la plus haute importance que les choristes placés sur l'avant-scène occupent un plan un peu inférieur à celui des violons, sans quoi ils en affaibliront énormément la sonorité. Par la même raison, si, au devant de l'orchestre, il n'y a pas d'autres gradins pour le chœur, il faut absolument que les femmes soient assises et que les hommes restent debout, afin que les voix des ténors et des basses, partant d'un point plus élevé que celles des soprani et contralti, puissent s'émettre librement et ne soient ni étouffées ni interceptées.

Quand la présence des choristes devant l'orchestre n'est pas nécessaire, le chef aura soin de les faire sortir, cette multitude de corps humains nuisant à la sonorité des instruments. Une symphonie exécutée par un orchestre ainsi plus ou moins étouffé a beaucoup à souffrir.

Il est encore des précautions relatives à l'orchestre seu-

lement, que le chef peut prendre pour éviter certains défauts dans l'exécution.

Les instruments à percussion placés, ainsi que je l'ai indiqué, sur l'un des derniers gradins de l'amphithéâtre, ont une tendance à ralentir le rhythme, à retarder. Une série de coups de grosse caisse frappés à intervalles réguliers dans un mouvement vif, comme la suivante :

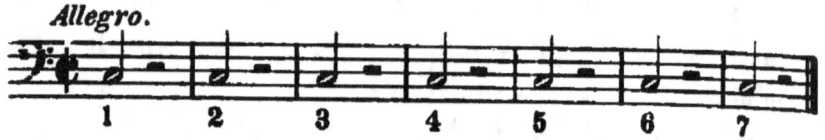

amène quelquefois la destruction complète d'une belle progression rhythmique, en brisant l'élan du reste de l'orchestre et détruisant l'ensemble. Presque toujours le joueur de grosse caisse, faute de regarder le premier temps marqué par le chef, reste un peu en retard pour frapper son premier coup. Ce retard, multiplié par le nombre des coups qui succèdent au premier, amène bien vite, cela se conçoit, une discordance rhythmique du plus fâcheux effet.

Le chef, dont tous les efforts sont vains en pareils cas pour rétablir l'ensemble, n'a qu'une chose à faire, c'est d'exiger que le joueur de grosse caisse compte d'avance le nombre de coups à donner dans le passage en question, et que, le sachant, il ne regarde plus sa partie et tienne constamment les yeux fixés sur le bâton conducteur; aussitôt il pourra suivre le mouvement sans le moindre défaut de précision. Un autre retard, produit par une cause différente, se fait souvent remarquer dans les parties de trompettes; c'est quand elles contiennent, dans un mouvement vif, des passages tels que celui-ci :

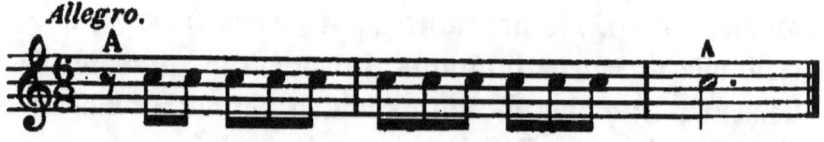

Le joueur de trompette, au lieu de respirer *avant* la pre-

mière de ces trois mesures, respire au commencement, pendant *le demi-soupir* A et, ne tenant pas compte du petit temps qu'il a pris pour respirer, donne néanmoins toute sa valeur au demi-soupir qui se trouve ainsi surajouté à la valeur de la première mesure. Il en résulte l'effet suivant :

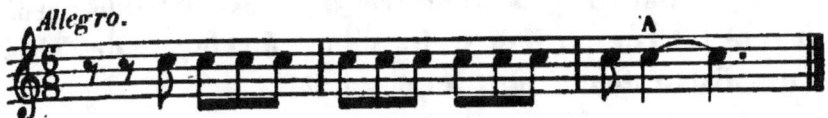

Effet d'autant plus mauvais que l'accent final, frappé au commencement de la troisième mesure par le reste de l'orchestre, arrive un tiers de temps trop tard dans les trompettes et détruit l'ensemble de l'attaque du dernier accord.

Pour obvier à cela, le chef doit d'abord avertir à l'avance les exécutants de cette inexactitude où ils sont presque tous entraînés à tomber sans s'en apercevoir, en conduisant, leur jeter un coup d'œil au moment décisif, et *anticiper un peu* en frappant le premier temps de la mesure dans laquelle ils entrent. On ne saurait croire combien il est difficile d'empêcher les joueurs de trompettes de doubler la valeur d'un demi-soupir ainsi placé.

Quand un long *accelerando a poco a poco* est indiqué par le compositeur pour arriver de l'Allegro moderato à un Presto, la plupart des chefs d'orchestre pressent le mouvement *par saccades*, au lieu de l'animer toujours également par une progression insensible. C'est à éviter avec soin. La même remarque est applicable à la proposition inverse. Il est même plus difficile encore d'élargir doucement, sans secousses, un mouvement vif pour le transformer peu à peu en un mouvement lent.

Souvent voulant faire preuve de zèle, ou par défaut de délicatesse dans son sentiment musical, un chef exige de ses musiciens *l'exagération des nuances*. Il ne comprend ni le caractère ni le style du morceau. Les nuances deviennent alors des taches, les accents des cris ; les intentions du pau-

vre compositeur sont totalement défigurées et perverties, et celles du chef d'orchestre, si honnêtes qu'on les suppose, n'en sont pas moins malencontreuses comme les tendresses de l'âne de la fable, qui assomme son maître en le caressant.

Signalons à présent plusieurs déplorables abus constatés dans presque tous les orchestres de l'Europe ; abus qui désespèrent les compositeurs et qu'il est du devoir des chefs de faire disparaître le plus tôt possible.

Les artistes jouant des instruments à archet veulent rarement se donner la peine de faire le tremolo ; ils substituent à cet effet si caractérisé une plate répétition de la note, de moitié, souvent même des trois quarts plus lente que celle d'où résulte le tremolo ; au lieu de quadruples croches, ils en font de triples ou de doubles ; au lieu de produire soixante-quatre notes dans une mesure à quatre temps (Adagio) ils n'en produisent que trente-deux ou même seize. Le frémissement du bras nécessaire pour obtenir le vrai tremolo exige, sans doute, un trop grand effort ! Cette paresse est intolérable. Bon nombre de contrebassistes se permettent, par paresse encore, ou par crainte de ne pouvoir vaincre certaines difficultés, de simplifier leur partie. Cette école de simplificateurs, en honneur il y a quarante ans, ne saurait subsister davantage. Dans les œuvres anciennes les parties de contrebasse sont fort simples, il n'y a donc aucune raison de les appauvrir encore ; celles des partitions modernes sont un peu plus difficiles, il est vrai, mais, à de très rares exceptions près, on n'y trouve rien d'inexécutable ; les compositeurs maîtres de leur art les écrivent avec soin et telles qu'elles doivent être exécutées. Si c'est par paresse que les simplificateurs les dénaturent, le chef d'orchestre énergique est armé de l'autorité nécessaire pour les obliger à faire leur devoir. Si c'est par incapacité, qu'il les congédie. Il a tout intérêt à se débarrasser d'instrumentistes qui ne savent pas jouer de leur instrument.

Les joueurs de Flûte, accoutumés à dominer les autres

instruments à vent, et n'admettant pas que leur partie puisse être écrite au-dessous de celles des Clarinettes ou des Hautbois, transposent fréquemment des passages entiers à l'octave supérieure. Le chef, s'il ne lit pas bien la partition, s'il ne connaît pas parfaitement l'ouvrage qu'il dirige, ou si son oreille manque de finesse, ne s'apercevra pas de cette étrange liberté prise par les Flûtistes. Il s'en présente maint exemple cependant, et l'on doit veiller à ce que ces exemples disparaissent tout à fait.

Il arrive partout (je ne dis pas dans quelques orchestres seulement), il arrive partout, je le répète, que les violonistes chargés, on le sait, d'exécuter à dix, à quinze, à vingt, la même partie à l'unisson, ne comptent pas leur mesure de silence, par paresse toujours, et se reposent de ce soin les uns sur les autres. D'où il suit qu'il en rentre à peine la moitié au moment opportun, pendant que les autres tiennent encore leur instrument sous le bras gauche et regardent en l'air; la rentrée est alors affaiblie, sinon totalement manquée. J'appelle sur cette insupportable habitude l'attention et la sévérité des chefs d'orchestre. Elle est tellement enracinée néanmoins, qu'ils ne viendront à bout de l'extirper qu'en rendant un grand nombre de violonistes solidaires de la faute d'un seul; en mettant à l'amende, par exemple, ceux de tout un rang, si l'un d'entre eux a manqué son entrée. Quand cette amende ne serait que de trois francs, comme elle peut être infligée cinq ou six fois aux mêmes individus dans une séance, je réponds que chacun des violonistes comptera ses pauses et veillera à ce que son voisin en fasse autant.

Un orchestre dont les instruments ne sont pas d'accord isolément et entre eux est une monstruosité; le chef mettra donc le plus grand soin à ce que les musiciens s'accordent. Mais cette opération ne doit pas se faire devant le public. De plus, toute rumeur instrumentale et tout prélude pendant les entr'actes, constituent une offense réelle faite aux auditeurs civilisés. On reconnaît la mauvaise éducation d'un

orchestre et sa médiocrité musicale, aux bruits importuns qu'il fait entendre pendant les moments de repos d'un opéra ou d'un concert.

Il est encore impérieusement imposé au chef d'orchestre de ne pas laisser les Clarinettistes se servir toujours du même instrument (de la clarinette en Si ♭) sans égard pour les indications de l'auteur; comme si les diverses clarinettes, celles en Ré et en La surtout, n'avaient pas un caractère spécial dont le compositeur instruit connaît tout le prix, et comme si la Clarinette en La n'avait pas d'ailleurs un demi-ton au grave de plus que la Clarinette en Si ♭, l'Ut dièse d'un excellent effet :

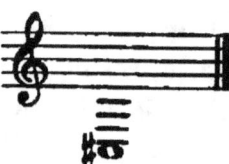

produit par le Mi :

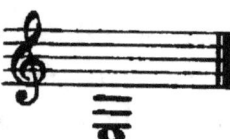

lequel Mi ne donne que le Ré :

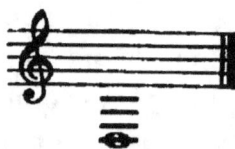

sur la Clarinette en Si ♭.

Une habitude aussi vicieuse et plus pernicieuse encore s'est introduite à la suite des cors à cylindres et à pistons dans beaucoup d'orchestres : celle de jouer *en sons ouverts*, au moyen du mécanisme nouveau adapté à l'instrument, les notes destinées par le compositeur à être produites en *sons bouchés* par l'emploi de la main droite dans le pavillon. En

outre les Cornistes maintenant, à cause de la facilité que les Pistons ou Cylindres leur donnent de mettre leur instrument dans divers tons, ne se servent que du Cor en Fa, quel que soit le ton indiqué par l'auteur. Cet usage amène une foule d'inconvénients dont le chef d'orchestre doit mettre tous ses soins à préserver les œuvres des compositeurs *qui savent écrire;* pour celles des autres, il faut l'avouer, le malheur est beaucoup moins grand.

Il doit s'opposer encore à l'usage économique adopté dans certains théâtres dits Lyriques, de faire jouer les Cymbales et la grosse Caisse à la fois par le même musicien. Le son des Cymbales attachées sur la grosse Caisse, comme il faut qu'elles le soient pour rendre cette économie possible, est un bruit ignoble, bon seulement pour les orchestres des bals de barrière. Cet usage, en outre, entretient les compositeurs médiocres dans l'habitude de ne jamais employer isolément l'un de ces deux instruments et de considérer leur emploi comme uniquement propre à l'accentuation énergique des temps forts de la mesure. Idée féconde en bruyantes platitudes et qui nous a valu les ridicules excès sous lesquels, si l'on n'y met un terme, la musique dramatique succombera tôt ou tard.

Je finis en exprimant le regret de voir encore partout les études du chœur et de l'orchestre si mal organisées. Partout, pour les grandes compositions chorales et instrumentales, le système des répétitions en masse est conservé. On fait étudier à la fois, d'une part tous les Choristes, de l'autre tous les instrumentistes.

De déplorables erreurs, d'innombrables bévues, sont alors commises, dans les parties intermédiaires surtout, erreurs dont le maître de chant et le chef d'orchestre ne s'aperçoivent pas. Une fois établies, ces erreurs dégénèrent en habitudes, s'introduisent et persistent dans l'exécution.

Les malheureux Choristes, d'ailleurs, pendant leurs études telles quelles, sont bien les plus mal traités des exécutants. Au lieu de leur donner *un bon conducteur* sachant les mou-

vements, instruit dans l'art du chant, pour battre la mesure et faire les observations critiques — *un bon pianiste* jouant une *partition de piano bien faite* sur un *bon piano* — et *un violoniste* pour jouer à l'unisson ou à l'octave des voix chaque partie étudiée isolément ; au lieu de ces trois *artistes indispensables*, on les confie, dans les deux tiers des théâtres lyriques de l'Europe, à un seul homme qui n'a pas plus d'idée de l'art de conduire que de celui de chanter, peu musicien en général, choisi parmi les plus mauvais pianistes qu'on a pu trouver, ou plutôt qui ne joue pas du piano du tout, déplorable invalide qui, assis devant un instrument délabré, discordant, tâche de déchiffrer une partition disloquée qu'il ne connaît pas, frappe des accords faux, majeurs quand ils sont mineurs et réciproquement, et, sous prétexte de conduire et d'accompagner à lui tout seul, emploie sa main droite pour que les Choristes se trompent de rhythme et sa main gauche pour qu'ils se trompent d'intonations.

On se croirait au moyen âge, quand on est témoin de cette économique barbarie.....

Une interprétation fidèle, colorée, inspirée, d'une œuvre moderne, confiée même à des artistes d'un ordre élevé, ne se peut obtenir, je le crois fermement, que par des répétitions partielles. Il faut faire étudier chaque partie d'un chœur isolément, jusqu'à ce qu'elle soit bien sue, avant de l'admettre dans l'ensemble. La même marche est à suivre pour l'orchestre d'une symphonie un peu compliquée. Les violons doivent être exercés seuls d'abord ; d'autre part les Altos et les Basses, puis les instruments à vent en bois (avec un petit groupe d'instruments à cordes pour remplir les silences et accoutumer les instruments à vent aux rentrées), les instruments en cuivre également ; très souvent même il est nécessaire d'exercer seuls les intruments à percussion, et enfin les Harpes, s'il y en a une masse. Les études d'ensemble sont ensuite bien plus fructueuses et plus rapides, et l'on peut se flatter d'arriver ainsi à une fidélité d'interprétation dont la rareté, hélas ! n'est que trop bien prouvée.

Les exécutions obtenues par l'ancien procédé d'études ne sont que des *à peu près*, sous lesquels tant et tant de chefs-d'œuvre succombent. Le conducteur organisateur, après l'égorgement d'un maître, n'en dépose pas moins son bâton avec un sourire satisfait; et s'il lui reste quelques doutes sur la façon dont il a rempli sa tâche, comme, en dernière analyse, personne ne s'avise d'en contrôler l'accomplissement, il murmure à part lui : *Bah! malheur aux vaincus!*

H. BERLIOZ.

www.ingramcontent.com/pod-product-compliance
Lightning Source LLC
Chambersburg PA
CBHW071442220526
45469CB00004B/1633